궁체 시조 작품집

현대문 정자 · 고문 정자

샘물 홍영순

㈜이화문화출판사

〈참고문헌〉

- 한국 시조 큰사전 (한춘섭 · 박병순 · 리택주 편저, 1985년, 을지출판공사)
- 붓끝에 가락 실어 (1997년, 이미경)

〈일러두기〉

- 원작자의 시어를 그대로 썼으며 괄호 안에 현행 맞춤법을 병기하였음.

발 간 사

풋풋한 20대, 미래에 무엇을 준비할까? 고민하던 중 남편이 '한글서예를 해보면 어떨까?' 라는 조언에 Y.W.C.A에서 꽃뜰 이미경 선생님을 만나 처음으로 붓을 들었으며, 한글서예에 대한 지식이 전혀 없었던 저는 꽃뜰 이미경 선생님의 꼼꼼하며 훌륭한 지도에 따라 지금의 모습으로 성장하였습니다.

아이를 키우는 과정에서 약간의 공백 기간은 있었지만, 붓을 놓지 않고 47여 년의 세월을 함께하면서 한글서예는 저의 일부 아니 전부가 되었습니다.

우연한 기회에 옛시조집을 선물 받게 되어 2015년부터 시조를 쓰기 시작했으나 궁체를 쓰기란 그리 녹록하지만은 않았습니다. 다시 쓰고 골라내고 또다시 쓰고를 거듭하기를 몇 년이 걸려 약 500(궁체, 정자, 흘림, 고문흘림, 판본체 등) 수의 작품을 2021년에 마무리했지만, 여전히 많이 부족하고 미흡하다고 생각합니다.

우리 글인 한글서예를 사랑하는 모든 분께 이 책이 도움이 될 수 있다면 작은 위로가 될 것입니다. 부족한 저를 여기까지 있게 해주신 꽃뜰 선생님께 진심으로 감사의 말씀을 전합니다.

그리고 든든한 후원자인 남편, 아들 가족, 딸 가족에게 모두 감사하며 이 책이 나오기까지 물심양면으로 도움을 주신 ㈜도서출판 서예문인화 이홍연 회장님과 하은희 부장님께 진심으로 고맙게 생각합니다.

2021년 6월

샘물 홍영순

목 차

〈현대문 정자〉

권진희 황혼 ①	……………	32	강세화 석류 ①	……………	7	
권진희 황혼 ②	……………	33	강세화 석류 ②	……………	8	
김경제 내외 ①	……………	34	강영환 청자기 ①	……………	9	
김경제 내외 ②	……………	35	강영환 청자기 ②	……………	10	
김광수 가상 ①	……………	36	강운희 동경 ①	……………	11	
김광수 가상 ②	……………	37	강운희 동경 ②	……………	12	
김근주 낙화암	……………	38	강운희 산	……………	13	
김기호 파초 여운	……………	39	강운희 허상	……………	14	
김길순 낙엽 ①	……………	40	강인한 달 ①	……………	15	
김길순 낙엽 ②	……………	41	강인한 달 ②	……………	16	
김수영 우후	……………	42	강인한 달 ③	……………	17	
김수자 강물	……………	43	강인한 수선	……………	18	
이미경 단비	……………	44	고두동 가을 ①	……………	19	
이미경 벚꽃잔치	……………	45	고두동 가을 ②	……………	20	
이미경 한낮의 서울 풍경	………	46	고두동 꽃나무 ①	……………	21	
정인보 도화사 삼첩 ①	……………	47	고두동 꽃나무 ②	……………	22	
정인보 도화사 삼첩 ②	……………	48	고두동 설매	……………	23	
정인보 도화사 삼첩 ③	……………	49	고두동 수평선	……………	24	
정재익 봄아침	……………	50	고영 가을밤	……………	25	
조병희 자수 ①	……………	51	고영 화혼 축시 ①	……………	26	
조병희 자수 ②	……………	52	고영 화혼 축시 ②	……………	27	
조병희 자수 ③	……………	53	고영 화혼 축시 ③	……………	28	
조오현 할미꽃	……………	54	고정흠 햇님	……………	29	
최승범 오월 소곡	……………	55	곽영기 낙조 ①	……………	30	
최진성 산정	……………	56	곽영기 낙조 ②	……………	31	

〈고문 정자〉

매화 한 가지에 – 류심영 ·············· 82

믈 아래 그림자 지니 – 정철 ········· 83

바람아 부지 마라 – 금강유산기에서··· 84

밤 비에 불근 곳과 – 대동풍아에서 ··· 85

복이 스름을 쌰르고 – 이세보 ······ 86

산창의 맑은 줌을 – 권섭 ············ 87

산촌에 눈이 오니 – 신흠 ············ 88

샹풍은 취진ᄒ고 – 이세보 ·········· 89

숑광수 본 년후의 – 이세보 ········· 90

순풍이 죽다 ᄒ니 – 이황 ············ 91

슬프다 우는 즘싱 – 고금가곡에서··· 92

우연이 쟝듸의 올나 – 이세보 ······· 93

월송정 즌솔 앗픠 – 해아수에서······ 94

잔 들고 혼자 안자 – 윤선도 ········· 95

청산리 벽계수야 – 황진이 ·········· 96

츄야쟝 발근 달을 – 시쳘가에서 ····· 97

타향의 모란 퓌니 – 이세보 ········· 98

태산이 놉다 ᄒ여도 – 김구 ·········· 99

텬ᄒ 만물즁의 – 이세보 ·········· 100

팔월 츄셕 오날인가 – 이세보 ······· 101

한산셤 들 불근 밤에 – 이순신 ····· 102

한숨은 브람이 되고 – 박씨본에서··· 103

형은 날 사랑ᄒ고 – 악부 고대본에서 104

홍진에 꿈을 ᄭᆡ야 – 금강유산기에서 105

화원의 봄이 드니 – 이세보 ·········· 106

가노라 다시 보자 – 고금가곡에서··· 57

가을 바람 업섯더면 – 구련첩에서····· 58

곳도 픠려 ᄒ고 – 김수장 ············ 59

구즌 비 개단 말가 – 윤선도 ········· 60

근고ᄒ여 심은 오곡 – 이세보········ 61

나도 이럴망졍 – 악부 고대본에서 ··· 62

나뷔야 청산 가쟈 – 청구영언에서 ··· 63

나올 적 언제러니 – 정철 ············ 64

남글 심거 두고 – 고응척 ············ 65

남산은 천연산이요 – 지씨본에서 ··· 66

남으로 삼긴 거시 – 박인로 ········· 67

닉쟝은 츄경이요 – 이세보 ·········· 68

내히 됴타 ᄒ고 – 주의식 ············ 69

넘어도 틱샨이요 – 이세보 ········· 70

녹양은 ᄌᄂ 듯 – 악부 고대본에서 ··· 71

눈마자 휘어진 대를 – 원천석 ········ 72

늙지 안는 청샨이요 – 이세보 ········ 73

단풍은 반만 들고 – 시가요곡에서 ··· 74

달 발가 죳타 헐가 – 시쳘가에서 ··· 75

더우면 곳 퓌고 – 윤선도 ············ 76

동기로 셋 몸 되야 – 박인로 ········· 77

동창이 볼갓ᄂᆫ냐 – 남구만 ········· 78

듯는 말 보는 일을 – 청구영언에서··· 79

만샨의 빅화드라 – 이세보 ··········· 80

말 ᄒ기 죠타 ᄒ고 – 청구영언 가람본에서··· 81

현대문 정자

새벽마다 찾아드는 목청 푸른 메아리 사이
세월의 이랑을 찢고 돋아나는 아픈 빛살
앙다문 핏빛 서슬에 새로 하늘이 열린다

강세화의 석류를 쓰다 샘물 홍영순

강세화 석류 ①

새벽마다 찾아드는 목청 푸른 메아리 사이
세월의 이랑을 찢고 돋아나는 아픈 빛살
앙다문 핏빛 서슬에 새로 하늘이 열린다.

7

바람도 자믄 새벽 햇살 한 줌 끌어올려

다둑 다둑 지켜온 세월 파열하는 벅찬 가슴

선홍빛 갈피마다 고여 빛이 되는 염원이여

강세화의 석류를 쓰다 샘물 홍영순

강세화 석류 ②

바람도 잠든 새벽 햇살 한 줌 끌어 올려
다둑 다둑 지켜온 세월 파열하는 벅찬 가슴
선홍빛 갈피마다 고여 빛이 되는 염원이여

누가 죽어 썩은 흙이 빛으로 일어 섰나
두드리면 쇳소리 부딪히면 부서진다
말없는 청산을 둘러 풍진으로 누웠던가

강영환의 청자기를 쓰다 샘물 홍영순

강영환 청자기 ①

누가 죽어 썩은 흙이 빛으로 일어 섰나
두드리면 쇳소리 부딪히면 부서진다
말없는 청산을 둘러 풍진으로 누웠던가.

가랑잎에 묻은 이슬 함께 썩어 묻힌 천년

한세상 건너서 달빛으로 앉았으니

사람들 가랑잎 되어 거기 천년전 쯤 갔거니

강영환의 청자기를 쓰다　샘물 홍영순

강영환　청자기 ②

가랑잎에 묻은 이슬 함께 썩어 묻힌 천년

한세상 건너서 달빛으로 앉았으니

사람들 가랑잎 되어 거기 천년전 쯤 갔거니

아직은 보숭보숭 솜털이 수줍으나

발그레 피어날듯 입을 벌린 꽃봉오리

꿀벌이 오리란 철로 촉촉하게 젖은 향

강운희의 동경을 쓰다 샘물 홍영순 印印

강운희 동경 ①

아직은 보숭보숭 솜털이 수줍으나
발그레 피어 날듯 입을 벌린 꽃봉오리
꿀벌이 오리란 철로 촉촉하게 젖은 향

11

찬 이슬 젖은 입술 아직은 순결한데

그래도 나빌 보면 동경하는 밀어의 꿈

단비에 가슴 설레어 한잎 두잎 펴난다

강운희의 동경을 쓰다 샘물을 홍영순 ●●

강운희 동경 ②

찬 이슬 젖은 입술 아직은 순결한데
그래도 나빌 보면 동경하는 밀어의 꿈
단비에 가슴 설레어 한잎 두잎 펴난다.

12

산 좋아 산에 가면 나무에 정이 있고

산 속엔 말이 없는 돌이 좋아 찾아온 길

인정도 예만 못하기 나도 목석 되려오

강운희 의 산을 샘물 홍영순 쓰다

강운희 산

산 좋아 산에 가면 나무에 정이 있고
산 속엔 말이 없는 돌이 좋아 찾아온 길
인정도 예만 못하기 나도 목석 되려오.

하얀 달빛으로 소박한 나목들이

잠든 산을 향해 운명을 조곡한다

처절한 밤의 침묵은 검은 열을 토하고

강운희의 허상을 쓰다 샘물향영순 [인장] [인장]

강운희 허상

하얀 달빛으로 소복한 나목들이
잠든 산을 향해 운명을 조곡한다
처절한 밤의 침묵은 검은 열을 토하고

보라빛 산 그림자 어둠 속에 드리우고

저만큼 홀가분한 고전의 걸음걸이

어머니의 바늘귀에 앉는 흐름이여 고요여

강인한 달을 쓰다 샘물 홍영순

강인한 달 ①

보라빛 산 그림자 어둠 속에 드리우고
저만큼 홀가분한 고전의 걸음걸이
어머니의 바늘귀에 앉는 흐름이여 고요여

바람에 스치우면 맑은 향을 튀겨버리고

굽이 강물 돌아 영롱한 임의 말씀

풀잎에 이슬 내리는 물결 같은 손이여

강인한의 달을 쓰다 샘물 홍영순 🔲 🔲

강인한 달 ②

바람에 스치우면 맑은 향을 튀겨내고
굽이 강물 돌아 영롱한 임의 말씀
풀잎에 이슬 내리는 물결 같은 손이여

16

한밤내 과일 속을 스며드는 은빛 가락

그대를 마주하면 풀어지는 나의 뜨락

내 안에 찰랑거리는 등불만한 우주여

강인한의 달을 쓰다 샘물 홍영순 🔲 🔲

강인한　달 ③

한밤내 과일 속을 스며드는 은빛 가락
그대를 마주하면 풀어지는 나의 뜨락
내 안에 찰랑거리는 등불만한 우주여

17

핏속을 내 핏속을 징징 울며 흐르는 것
스무살 알몸의 어둠이여 불이여
뿌리 끝 생금의 잠을 열고 먼 물결소리

강인한의 수선을 쓰다 샘물 홍영순 [인장] [인장]

강인한 수선

핏속을 내 핏속을 징징 울며 흐르는 것
스무살 알몸의 어둠이여 불이여
뿌리 끝 생금의 잠을 여는 멀고 먼 물결소리

산천이 채의를 입고 소리없이 웃고 있다

피버스의 전령으로 계절이 꾸민 성장이다

하늘도 제 빛을 찾아 높푸르게 솟구나

고두동의 가을을 쓰다 샘무를 홍영순

고두동 가을 ①

산천이 채의를 입고 소리없이 웃고 있다.

피버스의 전령으로 계절이 꾸민 성장이다.

하늘도 제 빛을 찾아 높푸르게 솟구나。

황금을 다 거둔 들녘 허수아비도 돌아가고
오롱조롱 탐스런 과일 홍산호로 휘어졌다
새마을 지붕들에도 가을이 앉아 있구나

고두동의 가을을 쓰다 샘물 황영순

고두동 가을 ②

황금을 다 거둔 들녘 허수아비도 돌아가고
오롱조롱 탐스런 과일 홍산호로 휘어졌다.
새마을 지붕들에도 가을이 앉아 있구나.

활짝 핀 꽃송이들 뭇나무 슬길레라
도란도란 이야기 속에 사고 또한 희고 붉고
훈훈히 풍기는 정은 다시 없을 메아리

고두동의 꽃나무를 쓰다 새암물 홍영순 🔲 🔲

고두동 꽃나무 ①

활짝 핀 꽃송이들 뭇나무 슬길레라
도란도란 이야기 속에 사고 또한 희고 붉고
훈훈히 풍기는 정은 다시 없을 메아리

21

사랑의 발돋움도 이 슬기에 담겼어라

연연한 떨기처럼 성숙 향해 가는 이 길

청춘은 갓 핀 꽃일레 화사로운 꿈더미

고두동의 꽃나무를 쓰다 샘무를 홍영순 [인장] [인장]

고두동 꽃나무 ②

사랑의 발돋음(움)도 이 슬기에 담겼어라.
연연한 떨기처럼 성숙 향해 가는 이 길
청춘은 갓 핀 꽃일레 화사로운 꿈더미

고두동의 설매를 쓰다 샘물 홍영순

된서리 찬바람도 곧은 정은 못 얼우어

갓 피는 매화꽃이 눈을 이고 웃고 있다

고고히 드높은 얼에 다시 옷깃 여민다

고두동 설매

된서리 찬바람도 곧은 정은 못 얼우어

갓 피는 매화꽃이 눈을 이고 웃고 있다

고고히 드높은 얼에 다시 옷깃 여민다.

길고도 지친 꿈이 까마득히 설레인다

시름도 보람인 양 날로 까물거리건만

저 너머 푸른 언덕은 꿈으로만 남는가

고두동의 수평선을 쓰다 샘물 홍영순

고두동 수평선

길고도 지친 꿈이 까마득히 설레인다.

시름도 보람인 양 날로 까물거리건만

저 너머 푸른 언덕은 꿈으로만 남는가.

흰 달빛 아래 섬돌 밑의 귀뚜리 소리

창 열고 고초 앉아 무언가 그리움에

푸른 별 우러르고 날인가를 여긴다

고영의 가을밤을 쓰다 샘물"""영순

고영 가을밤

흰 달빛 아래 섬돌 밑의 귀뚜리 소리
창 열고 고초 앉아 무언가 그리움에
푸른 별 우러르고 날인가를 여긴다.

밝은 햇빛 받아가며 푸르르게 가꾼 역정

국화 향기 번져 세월 또한 결실인데

오늘의 이 알찬 보람 강물 지어 흐르고

고영의 화혼 축시를 쓰다 샘물골 홍영순 영순 홍씨 샘물골

고영 화혼 축시 ①

밝은 햇빛 받아가며 푸르르게 가꾼 역정
국화 향기 번져 세월 또한 결실인데
오늘의 이 알찬 보람 강물 지어 흐르고

비바람 몇 번일까 눈보라는 없을 건가

아끼고 의지하며 오손도손 가노라면

비탈도 헤아리기에 평탄하게 누울 걸세

고영의 화혼 축시를 쓰다 샘물 홍영순

고영 화혼 축시 ②

비바람 몇 번일까 눈보라는 없을 건가
아끼고 의지하며 오손도손 가노라면
비탈도 헤아리기에 평탄하게 누울 걸세.

27

비옥한 이 강산에 씨앗 심고 거두는 기쁨

높고 푸른 하늘마저 병풍 삼아 둘러 놓고

긴 정화 백년을 누리며 원앙같이 살아가게

고영의 화혼 축시를 쓰다 샘물 홍영순

고영 화혼 축시 ③

비옥한 이 강산에 씨앗 심고 거두는 기쁨
높고 푸른 하늘마저 병풍 삼아 둘러 놓고
긴 정화 백년을 누리며 원앙같이 살아가게.

언제 봐도 밝으신 빛 어느 때나 따스하심
동그신 양 가시잖고 걸으신 길 변함 없네
사람아 거룩한 저 뜻 아니 받고 어이리

고정흠님의 햇님을 쓰다 샘물로 홍영순

고정흠 햇님

언제 봐도 밝으신 빛 어느 때나 따스하심
동그신 양 가시잖고 걸으신 길 변함 없네
사람아 거룩한 저 뜻 아니 받고 어이리

읍내 밖 제방길에 삭신이 나른하고

안개 잠긴 산모롱 갈피 모를 이승인데

잔잔히 흐르는 물 위에 저녁 노을 띄운다

곽영기의 낙조를 쓰다 샘물흥영수 [印] [印]

곽영기 낙조 ①

읍내 밖 제방길에 삭신이 나른하고
안개 잠긴 산모롱 갈피 모를 이승인데
잔잔히 흐르는 물 위에 저녁 노을 띄운다.

30

꽃구름 머흘 머흘 진분홍 하늘인데
어데로 가려는가 불을 뿜는 저 태양은
바람도 숨을 멎은 채 금빛으로 삭는다

곽영기의 낙조를 쓰다 샘물 홍영순

곽영기 낙조 ②

꽃구름 머흘 머흘 진분홍 하늘인데
어데로 가려는가 불을 뿜는 저 태양은
바람도 숨을 멎은 채 금빛으로 삭는다.

하루의 지열을 뽑아 불로 타는 하늘 끝
산 너머 어둠 사이 금빛은 이랑이랑으로
온 누리 출렁거리는 가슴치는 노래여

권진희의 화음을 쓰다 샘물흥영순

권진희 황혼 ①

하루의 지열을 뽑아 불로 타는 하늘 끝
산 너머 어둠 사이 금빛은 이랑이랑으로
온 누리 출렁거리는 가슴치는 노래여.

마지막 손 흔들어 어둠을 불러내어
아무도 소리없는 참으로 조용한 누리
몇 마리 날아가던 새 어디론가 묻히다

권진희의 황혼을 쓰다 샘물 영순 [인장] [인장]

권진희 황혼 ②

마지막 손 흔들어 어둠을 불러내어
아무도 소리없는 참으로 조용한 누리
몇 마리 날아가던 새 어디론가 묻히다.

우리 부부 정은 바다 색도 다른 한갈래 물빛

오늘이 그날이듯이 나는 청빛 너는 옥빛으로

연안을 안고 돌으며 말을 대신 했었지

김경제의 내외를 쓰다 샘물을 홍영순 [인] [인]

김경제 내외 ①

우리 부부 정은 바다 색조 다른 한갈래 물빛
오늘이 그날이듯이 나는 청빛 너는 옥빛으로
연안을 안고 돌으며 말을 대신 했었지.

34

물의 내 팔굽이에 그대 만이 안겨 들면
그 안의 우리는 서로 스스럼도 가셔서
망망한 금침 물결을 두둥실 저어갔지

김경제의 내외를 쓰다 샘물글 흥영순

물의 내 팔굽이에 그대 만이 안겨 들면
그 안의 우리는 서로 스스럼도 가셔서
망망한 금침 물결을 두둥실 저어갔지.

내 진작 이 길 버리고 다른 길 걸었다면

오늘은 무슨 바람이 옷자락을 흔들까

봄 여름 덧없이 가고 이미 가을도 저무는데

김광수의 가상을 쓰다 샘물 홍영순

김광수　가상 ②

구름 없는 한낮에도 그늘 짙은 생활의 골목
하나 반은 부서져 덜컹대는 나의 수레는
어디(드)메 귀착지를 두고 짐 부릴 줄 모르는가.

바윗돌 하나마다 눈물빛 슬픈 이름
노을로 타는 애모 시름 속에 접어두고
낙화암 그림자 안고 굽이도는 흰 옷자락

김근주의 낙화암을 쓰다 샘물글 흥영순

김근주 낙화암

바윗돌 하나마다 눈물빛 슬픈 이름
노을로 타는 애모 시름 속에 접어두고
낙화암 그림자 안고 굽이도는 흰 옷자락

사뭇 넘치는 푸르름에 겨운 이 밤
마음은 아스라이 머언 옛나라
잊은듯 그리운 가락 시름 하냥 피어라

김기호의 파초 여운을 쓰다 샘물 홍영순

김기호 파초 여운

사뭇 넘치는 푸르름에 겨운 이 밤
마음은 아스라이 머언 옛나라
잊은듯 그리운 가락 시름 하냥 피어라.

39

빈 하늘 가득 메워 하늘 날으는 새

금실로 수를 놓아 펼쳐 놓은 비단폭에

알알이 추억을 묻어 다독이는 저 몸짓

김길순의 낙엽을 샘물 홍영순 씀

김길순 낙엽 ①

빈 하늘 가득 메워 하늘 날으는 새
금실로 수를 놓아 펼쳐 놓은 비단폭에
알알이 추억을 묻어 다둑(독)이는 저 몸짓

40

가 지 끝 바 람 을 날 려 실 같 이 흐 른 세 월

무 너 져 내 리 는 빛 살 차 라 리 모 두 삭 여

대 지 에 다 시 심 는 꿈 슬 픔 깨 는 미 래 여

김길순의 낙엽을 쓰다 샘물 홍영순

김길순 낙엽 ②

가지 끝 바람을 날려 실같이 흐른 세월

무너져 내리는 빛살 차라리 모두 삭여

대지에 다시 심는 꿈 슬픔 깨는 미래여.

41

또랑물 목이 메다 구비를 쳐 흐르고녀

맘아이 물에 들어 텀벙이면 노노메라

나 또한 저리 노든 때 어제런들 하오라

김수영의 우후를 쓰다 샘물 홍영순 [印] [印]

김수영 우후

또랑물 목이 메다 구비를 쳐 흐르고녀
맘아이 물에 들어 텀벙이면 노노메라
나 또한 저리 노든 때 어제런들 하오라。

감돌고 휘돌아서 끊어질 듯 이어지고
멈춘 듯 흘러가며 맥을 잇는 강줄기는
삽삽이 젖줄 되어서 이 강산을 키우네

김수자의 강물을 쓰다 샘물 홍영순

김수자 강물

감돌고 휘돌아서 끊어질 듯 이어지고
멈춘 듯 흘러가며 맥을 잇는 강줄기는
삽삽이 젖줄 되어서 이 강산을 키우네.

43

마른 목 타다 못해 살갗마저 찢긴 들녘
하늘만 우러르다 지쳐 누운 푸성귀들
키 높이 발돋움하고 단비 흠뻑 마신다

이미경님의 단비를 쓰다 샘물영수 印印

이미경 단비

마른 목 타다 못해 살갗마저 찢긴 들녘
하늘만 우러르다 지쳐 누운 푸성귀들
키 높이 발돋움하고 단비 흠뻑 마신다.

44

연분홍 꽃구름이 뭉게뭉게 피어올라
왁자한 건너마을 울긋불긋 꽃잔치네
부챗살 펼쳐든 봄볕 흥도 겨운 춤사위여

이미경님의 벚꽃잔치를 씀 샘물

이미경 **벚꽃잔치**

연분홍 꽃구름이 뭉게뭉게 피어올라
왁자한 건너마을 울긋불긋 꽃잔치네
부챗살 펼쳐든 봄볕 흥도 겨운 춤사위여

차도는 거북이 걸음 인도는 총총걸음
어찌해 인간사는 바쁘기만 하다던가
높푸른 가을 하늘엔 누워 넘는 흰구름
이미경님의 한낮의 서울 풍경을 씀 샘물

이미경 한낮의 서울 풍경

차도는 거북이 걸음 인도는 총총걸음
어찌해 인간사는 바쁘기만 하다던가
높푸른 가을 하늘엔 누워 넘는 흰구름

안 피면 안 필 선정 피고 아니 흐뭇하랴

송이로 헤일 것가 일천흥운 가득하다

보는 이 좋다만 마소 닮아 본들 어떠리

정인보의 도화사 삼첩을 쓰다 샘물

삼신산 찾으려니 불로 먼저 하오리라

반도의 서린 뿌리 움남직도 하다마는

꽃 아래 헛도는 걸음 행여 긴가 하노라

정인보의 도화사 삼첩을 쓰다 샘물

정인보 도화사 삼첩 ②

삼신산 찾으려니 불로 먼저 하오리라
반도의 서린 뿌리 움남직도 하다마는
꽃 아래 헛도는 걸음 행여 긴가 하노라.

열푸른 벽도화요 붉으실사 홍도화라

천연도 단엽도는 풍영하고 아담하다

봄마저 한데 얼리니 뜻같은 줄 아노라

정인보의 도화사 삼처첩을 쓰다 샘물 🖃 🖃

정인보 도화사 삼첩 ③

열푸른 벽도화요 붉으실사 홍도화라
천엽도 단엽도는 풍영하고 아담하다
봄마저 한데 얼리니 뜻같은 줄 아노라.

49

새 소리 단잠을 깨워 창빛 환한 이른 아침

맨발로 내려선 뜨락 연록이 눈에 잡히네

휘어서 잡아 본 가지 꽃방울은 영글고

정재익의 봄아침을 쓰다 샘물 홍영순 [인] [인]

정재익 봄아침

새 소리 단잠을 깨워 창빛 환한 이른 아침

맨발로 내려선 뜨락 연록이 눈에 잡히네

휘어서 잡아 본 가지 꽃방울은 영글고

설레는 맘 나래 접고 창가에 다가 앉아

바늘 귀에 눈을 좁혀 정든 실 꿰고나면

연분홍 열 손가락에 봄기운이 출렁인다

조병희의 자수를 쓰다 샘물 홍영순

조병희 자수 ①

설레는 맘 나래 접고 창가에 다가 앉아
바늘 귀에 눈을 좁혀 정든 실 꿰고나면
연분홍 열 손가락에 봄기운이 출렁인다.

청자빛 비단 바탕 무지개로 이는 무늬

청홍실 맺을 꿈에 고운 솜씨 마무리면

학 한 쌍 푸른 솔등에 둥지 찾아 날아든다

조병희의 자수를 쓰다 샘물흥 영순

조병희 자수 ②

청자빛 비단 바탕 무지개로 이는 무늬
청홍실 맺을 꿈에 고운 솜씨 마무리면
학 한 쌍 푸른 솔등에 둥지 찾아 날아든다.

실꾸리에 감겨드는 슬하의 깊은 사랑
조각달 비껴가면 흐느껴 빗는 눈물
기름때 저은 베개를 슬그머니 적시어라

조병희의 자수를 쓰다　샘물 홍영순

이른 봄 양지밭에 나물 캐던 울 어머니

곱다시 다듬어도 검은 머리 희시더니

이제는 한 줌의 귀토 서러움도 잠드시고

조오현의 할미꽃을 쓰다 샘물 홍영순

조오현 할미꽃

이른 봄 양지밭에 나물 캐던 울 어머니
곱다시 다듬어도 검은 머리 희시더니
이제는 한 줌의 귀토 서러움도 잠드시고

외롭잖은 손 발이 강물처럼 퍼져 가는

산자락 흐르는 물줄기 아지랑일 타고

하이얀 찔레꽃도 이슬에 깃을 터는 푸른 잔치

최승범의 오월 소곡을 쓰다 샘물로 홍연순

최승범 오월 소곡

외롭잖은 손 발이 강물처럼 퍼져 가는

산자락 흐르는 물줄기 아지랑일 타고

하이얀 찔레꽃도 이슬에 깃을 터는 푸른 잔치

능선과 능선 사일 헤비어 들어가면

한창 싱싱한 농선의 정에

나뭇잎 흔드는 바람 따라 내 가슴도 트이고

최진성의 산정을 쓰다 샘물

최진성 산정

능선과 능선 사일 헤비어 들어가면
한창 싱싱한 농선의 정에
나뭇잎 흔드는 바람 따라 내 가슴도 트이고

가노라 다시 보자 그립거든 어이 살고
비록 천리라타 쑴의야 아니 보랴
쑴씨야 것희 업스면 그를 어이 ᄒ리오

고금가곡에서 쓰다 샘믈로 홍영수

고금가곡에서

가노라 다시 보자 그립거든 어이 살고
비록 천리라타 쑴의야 아니 보랴
쑴씨야 것희 업스면 그를 어이 ᄒ리오.

가을 바람 업섯더면 쏫치 아니 시들지며
유수 광음 막앗스면 사람 아니 늘그련만
세상 시 긋럿된지라 한탄 한들 엇지리

구련첩에서 쓰다 샘물 홍영순 [인장] [인장]

구련첩에서

가을 바람 업섯더면 쏫치 아니 시들지며
유수 광음 막앗스면 사람 아니 늘그련만
세상 시 긋럿된지라 한탄한들 엇지리.

곳도 픠려 ᄒᆞ고 버들도 프르려 ᄒᆞᆫ다

비즌 술 다 닉엇ᄂᆡ 벗님네 가ᄉᆞ그려

육각에 두렷시 안ᄌ 봄 마지 ᄒᆞ리라

김수장의 시조를 쓰다 샘물ᄂᆞᆼ영순

김수장 시조

곳도 픠려 ᄒᆞ고 버들도 프르려 ᄒᆞᆫ다
비즌 술 다 닉엇ᄂᆡ 벗님네 가ᄉᆞ그려
육각에 두렷시 안ᄌ, 봄 마지 ᄒᆞ리라.

구즌 비 개단 말가 흐리던 구룸 거단 말가

압 내희 기픈 소히 다 맑앗다 흐느슨다

진실로 묽디옷 묽아시면 간긴 시서 오리라

윤선도의 시조를 쓰다 샘마를 ㅎㅇ영순

윤선도 시조

구즌 비 개단 말가 흐리던 구룸 거단 말가
압 내희 기픈 소히 다 묽앗다 흐느슨다
진실로 묽디옷 묽아시면 간긴 시서 오리라.

근고ᄒᆞ여 심은 오곡 날 가무러 근심터니
유연 쟉운 오신 비의 픠는 이샥 거룩ᄒᆞ다
아마도 우슌풍묘는 셩화신가

이세보의 시조를 쓰다 샘물 홍영슌

이세보 시조

근고ᄒᆞ여 심은 오곡 날 가무러 근심터니
유연 쟉운 오신 비의 픠는 이샥 거룩ᄒᆞ다
아마도 우슌 풍묘는 셩화신가。

나도 이럴망졍 옥분에 매화로셔

ㅂ람비 눈 서리는 마즐대로 마즐만졍

박젹이 나쀤 쳬ᄒᆞ늘 안칠 주리 이시랴

악부 고대본에서 쓰다 샘ᄆᆞᆯ 홍영순

악부 고대본에서

나 도 이럴망졍 옥분에 매화로셔
ᄇ람 비 눈 서리는 마즐대로 마즐만졍
박젹이 나쀤 쳬ᄒᆞ늘 안칠 주리 이시랴。

나뷔야 쳥산 가쟈 범나뷔 너도 가쟈

가다가 져무러든 곳듸 드러 자고 가쟈

곳에서 푸듸 졉흥거든 닙혜셔나 즈고 가쟈

쳥구영언에서 쓰다 샘물 홍영순

청구영언에서

나 뷔 야 쳥산 가쟈 범나뷔 너 도 가쟈
가 다 가 져무러든 곳듸 드러 자고 가쟈
곳에서 푸듸졉흥거든 닙혜셔나 즈고 가쟈.

나올 적 언제러니 츄풍의 낙엽 누데

어름눈다 녹고 봄 곳치 피도록애

님다히 긔별을 모로니 그를 셜워 하노라

정철의 시조를 쓰다 샘믈 홍영순

정철 시조

나올 적 언제러니 츄풍의 낙엽 누데

어름 눈 다 녹고 봄 곳치 피 도록애

님 다히 긔별을 모로니 그를 셜워 하노라.

남글 심거 두고 불희브터 갓고는 뜨든
쳔지 만엽이 불희로 조차 난다
흐믈며 만사 근본을 아니 닷고 엇디 흐료

고응쳑의 시조를 쓰다 샘물 홍영순 〔印〕 〔印〕

고응척 시조

남글 심거 두고 불희브터 갓고는 뜨든

천지 만엽이 이 불희로 조차 난다

흐믈며 만사 근본을 아니 닷고 엇디 흐료。

65

남산은 천연산이요 한강수넌 만연수라
북악은 억만만봉이요 금쥬임은 만만세라
우리도 승쥬님 뫼압고 동낙 팃평

지씨본에서 쓰다 샘물근원영순 홍씨영순 샘물

지씨본에서

남산은 천연산이요 한강수넌 만연수라
북악은 억만봉이요 금쥬임은 만만세라
우리도 승쥬님 뫼압고 동낙 팃평.

남으로 삼긴 거시 부부 갓치 듕홀넌가
사름의 백복이 부부에 가잣거든
이리 듕히 스이에 아니 화코 엇지 ᄒ리

박인로의 시조를 쓰다 샘물 홍영순

박인로 시조

남으로 삼긴 거시 부부 갓치 듕홀넌가
사름의 백복이 부부에 가잣거든
이리 듕히 스이에 아니 화(和)코 엇지 ᄒ리。

이세보 시조

니 쟝은 츈경이요 변산은 춘경이라
단풍도 됴커니와 치셕도 긔이ᄒᆞ다
엇지타 광음은 씨를 찿고 스름은 몰나.

주의식 시조

내 히 됴타 ㅎ고 ㄴ믜 슬흔 일 ㅎ지 말며
ㄴ믜 ㅎ다 ㅎ고 의(義) 아니면 좃지 말니
우리는 천성을 직희여 삼긴대로 ㅎ리라.

주의식의 시조를 쓰다 샘물 홍영순

넘어도 틱샨이요 가도 길이로다
힝노란 힝노란 ㅎ니 쯧 업는 광음이라
지금의 득즁의ㅎ니 환고향을

이세보의 시조를 쓰다 샘물 홍영순

이세보 시조

넘어 도 틱샨이요 가도 길이로다
힝노란 힝노란 ㅎ니 쯧 업는 광음이라
지금의 득즁의ㅎ니 환고향을.

녹양은 ᄌᆞᄂᆞᆫ 듯 씬 듯 산 ᄆᆞ리예 히 돗는다
설멋진 농가의 아춤 눈 믜고 나니
눈 아피 만경 옥냐는 나날이 달나 가ᄂᆡ

악부 고대본에서 쓰다 샘ᄆᆞᆯ 홍영순

악부 고대본에서

녹양은 ᄌᆞᄂᆞᆫ 듯 씬 듯 산 ᄆᆞ리예 히 돗는다
설멋진 농가의 아춤 눈 믜고 나니
눈 아피 만경 옥냐는 나날이 달나 가ᄂᆡ。

눈마자 휘어진 대를 뉘라서 굽다 턴고
구블 절이면 눈 속에 프를소냐
아마도 세한 고절은 너 쑨인가 ᄒᆞ노라

원천석의 시조를 쓰다 샘물 홍영순 [인장] [인장]

원천석 시조

눈마자 휘어진 대를 뉘라셔 굽다 턴고
구블 절(節)이면 눈 속에 프를소냐
아마도 세한 고절은 너 쑨인가 ᄒᆞ
노라.

늙지 안는 쳥샨이요 다치 안는 녹슈로다
쳥샨이 연분 되고 녹슈가 근원 되면
아마도 인간의 이별이란 말리 업셔

이세보의 시조를 쓰다 샘믈홍영순

이세보 시조

늙지 안는 쳥샨이요 다치 안는 녹슈로다
쳥샨이 연분 되고 녹슈가 근원 되면
아마도 인간의 이별이란 말리 업셔.

단풍은 반만 들고 물결은 푸르럿다

여흘에 그물 넛코 광셕 우의 누어스니

천공이 날 불너 일으기을 나도 함계

시가요곡에서 쓰다 샘물 홍영순 [印][印]

시가요곡에서

단풍은 반만 들고 물결은 푸르럿다
여흘에 그물 넛코 광셕 우의 누어스니
천공이 날 불너 일으기을 나도 함계.

74

달 발가 돗타 혈가 니 홀노 슬희외라
은홍 기울고 져 셔 창으로 도질 씩에
갓득에 상ᄉᆞ로 병든 회포 지향 업셔

시쳘ᄅ가에셔 쓰다 샘ᄆᆞ를홍영순

시철가에서

달 발가 돗타 혈가 니 홀노 슬희외라
은홍 기울고 져 셔 창으로 도질 씩에
갓득에 상ᄉᆞ로 병든 회포 지향 업셔.

더우면 곳 퓌고 치우면 닙 디거늘
솔아 너는 엇디 눈 서리를 모르는다
구천의 불희 고든 줄을 글로 ㅎ야 아노라

윤선도의 시조를 쓰다 샘물 홍영순

윤선도 시조

더우면 곳 퓌고 치우면 닙 디거늘
솔아 너는 엇디 눈 서리를 모르는다
구천(九泉)의 불희 고든 줄을 글로 ㅎ야 아노라.

동기로 셋 몸 되야 훈 몸 가치 지닉다가

두 아은 어듸 가셔 도라올 줄 모르는고

날마다 외양 문외예 한숨 계워 하노라

박인로의 시조를 쓰다 샘물 하영순 [印] [印]

박인로 시조

동기로 셋 몸 되야 흔 몸 가치 지닉다가
두 아은 어듸 가셔 도라올 줄 모르는고
날마다 외양 문외예 한숨 계워 하노라.

동챵이 블갓느냐 노고지리 우지진다

쇼 칠 아히는 샹긔 아니 니러느냐

재 너머 스래 긴 밧츨 언제 갈려 흐느니

남구만의 시조를 쓰다 샘믈 홍영순

남구만 시조

동챵이 블갓느냐 노고지리 우지진다
쇼 칠 아히는 샹긔 아니 니러느냐
재 너머 스래 긴 밧출 언제 갈려 흐느니.

듯는 말 보는 일을 사리에 비겨 보아

올흐면 흘지라도 글으면 마를 거시

평생에 말슴을 글희 내면 므슴 시비 이시리

청구영언에서 쓰다 샘물 홍영순

청구영언에서

듯는 말 보는 일을 사리에 비겨 보아

올흐면 흘지라도 그르면 마를 거시

평생에 말슴을 글희 내면 므슴 시비 이시리.

만산의 빅화드라 일년 츈광 스랑 마라

빅 년도 쑴결이니 구십 츈광 얼마 되랴

아마도 만발화는 빅일홍인가

이세보의 시됴를 쓰다 샘물홍영순

이세보 시조

만산의 빅화드라 일년 츈광 스랑 마라
빅 년도 쑴결이니 구십 츈광 얼마 되랴
아마도 만발화는 빅일홍인가.

말 ᄒᆞ기 됴타 ᄒᆞ고 ᄂᆞᆷ의 말을 마롤 거시
ᄂᆞᆷ의 말 내 ᄒᆞ면 ᄂᆞᆷ도 내 말 ᄒᆞᄂᆞᆫ 거시
말로셔 말이 만ᄒᆞ니 말 마롬이 됴해라

청구영언 가람본에서 쓰다 샘고을ᄆᆞᆯᄒᆞᆼ영순 🔳 🔳

청구영언 가람본에서

말 ᄒᆞ기 됴타 ᄒᆞ고 ᄂᆞᆷ의 말을 마롤 거시
ᄂᆞᆷ의 말 내 ᄒᆞ면 ᄂᆞᆷ도 내 말 ᄒᆞᄂᆞᆫ 거시
말로셔 말이 만ᄒᆞ니 말 마롬이 됴해라.

매화 한 가지에서 달이 도더 오니

달다려 무른 말이 매화 흥미네 아난냐

차라로 내 네 몸 되면 가지 가지

류심영의 시조를 쓰다 샘물흥영순

류심영 시조

매화 한 가지에서 달이 도더 오니
달다려 무른 말이 매화 흥미 네 아난냐
차라로 내 네 몸 되면 가지 가지.

82

믈 아래 그림자 지니 드리 우희 즁이 간다
져 즁아 게 서거라 너 간는 딕 무러 보쟈
손으로 흰 구름 フ르치고 말 아니코 가더라

졍철의 시됴를 쓰다 샘믈 홍영순 [印] [印]

바람아 부지 마라 정즈나모 닙 써러진다
세월아 가지 마라 영웅 호걸 다 늙노라
아마도 셩쥬흥은을 못 갑흘가

금강유산기에서 가려 쓰다 샘물 홍영순 [印] [印]

금강유산기에서

바람아 부지 마라 정즈나모 닙 써러진다
세월아 가지 마라 영웅 호걸 다 늙노라
아마도 셩쥬흥은을 못 갑흘가.

84

밤 비에 불근 숏과 아츰 니에 프른 버들
춘풍에 흥을 겨워 우즐기며 넙느는고
두어라 일년 일도니 임의 디로 흐여라

대동풍아에서 쓰다 샘물 홍영순 [인장] [인장]

대동풍아에서

밤 비에 불근 숏과 아츰 니에 프른 버들
춘풍에 흥을 겨워 우즐기며 넙느는고
두어라 일년 일도니 임의 디로 흐여라.

이세보의 시됴를 쓰다 샘물 ᄒᆞᆼ영순

이세보 시조

복이 ᄉᆞ롬을 싸르고 ᄉᆞ롬은 복 못 싸러
ᄒᆞ날리 ᄂᆡ실 씌의 다 각각 분뎡이라
아마도 안빈낙도ᄒᆞ면 ᄭᅳᆺ치 잇셔。

산창의 맑은 ᄉᄆ을 들빗최 놀나 씨야

듀쟝을 빗기 지고 송수 아래 흣것나니

어듸셔 일진 경풍의 시흥조차 블어내

권섭의 시조를 쓰다 새ᄆᄆ응영순

권섭 시조

산창의 맑은 줌을 들빗최 놀나 씨야

죽장을 빗기 지고 송수 아래 흣것나니

어듸셔 일진 경풍의 시흥조차 블어내。

산촌에 눈이 오니 돌길이 무쳣셰라

시비를 여지 마라 날 ᄎᆞ즈리 뉘 이시리

밤듕만 일편명월이 긔 벗인가 ᄒᆞ노라

신흠의 시조를 쓰다 샘물 홍영순

신흠 시조

산촌에 눈이 오니 돌길이 무쳣셰라
시비(柴扉)를 여지 마라 날 ᄎᆞ즈리 뉘 이시리
밤듕만 일편명월이 긔 벗인가 ᄒᆞ노라.

샹풍은 취진ᄒᆞ고 셜풍이 늠늠ᄒᆞ니

국화 낙엽이요 미화 향긔로다

아마도 빅화즁 다 졍키는 셜즁민가

이세보의 시됴를 쓰다 샘물 홍영순

이세보 시조

샹풍은 취진ᄒᆞ고 셜풍이 늠늠ᄒᆞ니
국화 낙엽이요 미화 향긔로다
아마도 빅화즁 다 졍키는 셜즁민가.

쇼광슈 본 년후의 믈넘 젹벽 도라 드니

z첩믄 어듸 가고 쟝간만 푸루럿누

아마도 졀승경기는 옛 분인가

이세보의 시조를 쓰다 샘므믈ㅎ영순 [印] [印]

이세보 시조

쇼광슈 본 년후의 믈넘 젹벽 도라 드니
z첩은 어듸 가고 쟝간만 푸루럿누
아마도 졀승경기는 옛 분인가.

순풍이 ᄌᆞᆨ다 ᄒᆞ니 진실로 거즛마리
인성이 어디다 ᄒᆞ니 진실로 올ᄒᆞᆫ 마리
쳔하애 허다 영ᄌᆡ를 소겨 말ᄉᆞᆷ ᄒᆞᆯ가

이황의 시조를 쓰다 샘물 홍영순

이황 시조

순풍(淳風)이 죽다 ᄒᆞ니 진실로 거즛마리
인성이 어디다 ᄒᆞ니 진실로 올ᄒᆞᆫ 마리
천하애 허다 영ᄌᆡ를 소겨 말ᄉᆞᆷ ᄒᆞᆯ가.

슬프다 우는 즘성 늣거다 부는 브람

월황혼 계워 갈 제 일일이 수사로다

플 긋희 이슬이 미쳐 눈물 듯 듯호더라

고금 가곡에서 쓰다 홍영순 [印] [印]

고금가곡에서

슬프다 우는 즘싱 늣겁다 부는 브람

월황혼(月黃昏) 계워 갈 제 일일이 수사(愁思)로다

플 긋희 이슬이 미쳐 눈물 듯 듯호더라.

우연이 쟝되의 올나 스면을 브라보니

무변 쵸식 너른 쓸의 곳곳이 빅곡이라

아마도 틱평 셩되는 금셰신가

이셰보의 시조를 쓰다 쌤물헌 영순 〔印〕 〔印〕

이세보 시조

우연이 쟝되의 올나 스면을 브라보니
무변 쵸식 너른 쓸의 곳곳이 빅곡이라
아마도 틱평 셩되는 금셰신가.

93

월송정 솔솔 앗픠 빅운 ᄀᆞ슨 솔 쳐 두고
다ᄉᆞᆺ낫 ᄎᆞᆺ던 살이 네낫 맛고 쏘 맛거다
아희야 살 ᄌᆞ로 신겨라 단ᄌᆞ전포 ᄒᆞ리라

해아수에서 가려 쓰다 셤믈 홍영순 [인장]

해아수에서

월송정 즌솔 앗픠 빅운 ᄀᆞ흔 솔 쳐 두고
다ᄉᆞᆺ낫 ᄎᆞᆺ던 살이 네낫 맛고 쏘 맛거다
아희야 살 ᄌᆞ로 신겨라 단ᄌᆞ전포(斷徵全布) ᄒᆞ리라.

잔 들고 혼자 안자 먼 뫼흘 브라보니

그리던 님이 오다 반가옴이 이리흐랴

말솜도 우움도 아녀도 몯내 됴하 흐노라

윤선도의 시조를 쓰다 샘무르 홍영순 [印][印]

윤선도 시조

잔 들고 혼자 안자 먼 뫼흘 브라보니
그리던 님이 오다 반가옴이 이리흐랴
말솜도 우움도 아녀도 몯내 됴하 흐노라.

청산리 벽계수야 수이 감을 자랑 마라

일도 창해흐면 다시 오기 어려오니

명월이 만공산흐니 쉬여 간들 엇더리

황진이의 시조를 쓰다 샘믈 홍영순 [인장] [인장]

황진이 시조

청산리 벽계수야 수이 감을 자랑 마라
일도 창해흐면 다시 오기 어려오니
명월이 만공산흐니 쉬여 간들 엇더리.

츄야장 발근 달을 스람마다 스랑컨만

닉 무삼 심졍으로 홀노 괴로와 ᄒ도든고

진실노 님의로 놋ᄒᄂ는 일 뉘 타신가

시쳘가에서 가려 쓰다 샘물 ㅇㅇ영순

시철가에서

츄야장 발근 달을 스람마다 스랑컨만

닉 무삼 심졍으로 홀노 괴로와 ᄒ도든고

진실노 님의로 놋ᄒ는 일 뉘 타신가.

타향의 모란 퓌니 반갑다 다시 보스

ㅅ챵젼 옥계샹의 ㅅ랑턴 네 아니냐

엇지타 쏫돗ㅊ 씰를 일코 향긔 젹어

이세보의 시됴를 쓰다 샘물 홍영순 [印] [印]

이세보 시조

타향의 모란 퓌니 반갑다 다시 보스
ㅅ챵젼 옥계샹의 ㅅ랑턴 네 아니냐
엇지타 쏫돗ㅊ 씰를 일코 향긔 젹어.

태산이 놉다 ᄒᆞ여도 하늘 아래 뫼히로다

하해 깁다 ᄒᆞ여도 따 우희 므리로다

아마도 놉고 깁플 슨 셩은인가 ᄒᆞ노라

김구의 시조를 쓰다 샘물 ᄒᆞᆼ영순

김구 시조

태산이 놉다 ᄒᆞ여도 하늘 아래 뫼히로다
하해 깁다 ᄒᆞ여도 따 우희 므리로다
아마도 놉고 깁플 슨 셩은인가 ᄒᆞ노라.

천흥 만믈쥼의 스룸이 읏듬이라
오륜을 다 몰고 의리의 못 쥭으면
아마도 추성 후싱의 이름두기 어려

이세보의 시조를 쓰다 샘믈홍영슌 🔲 🔲

이세보 시조

천흥 만물쥼의 스룸이 읏듬이라
오륜을 다 모르고 의리의 못 쥭으면
아마도 추싱 후싱의 이름 두기 어려.

팔월 츄셕 오날인가 빅곡이 등퓽이라

셩딕에 한민드른 원근 업시 격양가를

허믈며 담박 옥눈이야 일너 무삼

이세보의 시조를 쓰다 샘믈 홍영순 [印] [印]

이세보 시조

팔월 츄셕 오날인가 빅곡이 등퓽이라
셩딕에 한민드른 원근 업시 격양가를
허믈며 담박 옥눈이야 일너 무삼。

한산셤 들 블근 밤에 수루에 혼자 안자

큰 칼 녑희 츠고 기픈 시름 ᄒᆞᄂᆞᆫ 적에

어듸셔 일성 호가는 나의 애를 긋ᄂᆞ니

이순신의 시조를 쓰다 샘물 홍영순

이순신 시조

한산셤 들 블근 밤에 수루(戍樓)에 혼자 안자
큰 칼 녑희 츠고 기픈 시름 ᄒᆞᄂᆞᆫ 적에
어듸셔 일성 호가는 나의 애를 긋나니.

한숨은 보람이 되고 눈물은 세우 되어

님 자는 창 밧긔 불거니 쑤리거니

날 닛고 기피 든 줌을 씨와 볼가 ᄒᆞ노라

박씨본에서 쓰다 샘물흐영슌

박씨본에서

한숨은 ᄇᆞ람이 되고 눈물은 세우(細雨) 되어

님 자는 창 밧긔 불거니 쑤리거니

날 닛고 기피 든 줌을 씨와 볼가 ᄒᆞ노라.

형은 날 사랑하고 나는 형 공경하니

형우 제공이니 이 아니 오륜인가

진실로 동기지정은 한 업슨가 하노라

악부 고대본에서 가려 적다 샘물 홍영순 [印] [印]

악부 고대본에서

형은 날 사랑하고 나는 형 공경하니
형우 제공이니 이 아니 오륜인가
진실로 동기지정은 한 업슨가 하노라.

홍진에 쑴을 씨야 벽산의 도라 와셔
빅운을 모라다가 동학을 잠가시니
으히야 산누를 여지 마라 셰샹 알가

금강유산기에서 가려 적다 새뭏믈 홍영순

금강유산기에서

홍진에 쑴을 씨야 벽산의 도라 와셔
빅운을 모라다가 동학을 잠가시니
으히야 산누를 여지 마라 셰샹 알가.

105

화 원의 봄이 드니 난만 화 쵸 다 퓌엿다

스 랑타 썩거 들고 쵸당의 도라드니

그 듕의 무한 졍회야 일너 무샴

이세보의 시됴를 쓰다 샘믈 홍영순

이세보 시조

화원의 봄이 드니 난만 화쵸 다 퓌엿다
스랑타 썩거 들고 쵸당의 도라드니
그 즁의 무한 졍회야 일너 무샴.

106

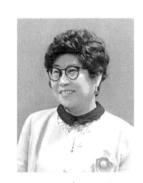

샘물 홍영순
洪 英 順

- 아　호 : 샘물, 紫雲
- 1948년생
- 대한민국미술대전 초대작가, 운영위원, 심사위원장, 기획이사 역임
- 갈물한글서회 16대 회장 역임
- 수원대학교 미술대학원 조형예술학 서예과 강사 역임
- 세계서예전북비엔날레 조직위원 역임
- 경기도미술협회 서예분과장 역임
- 현 (사)한국서학회 이사장
- 개인전 3회(백악미술관, 한가람, 지구촌교회)
- 저서 : 『남창별곡』, 『백발가』, 『토생전』 공저 등(도서출판 서예문인화)
　　　『궁체시조작품집 - 현대문흘림』, 『궁체시조작품집 - 고문흘림』,
　　　『궁체시조작품집 - 현대문정자 · 고문정자』, 『옛시조작품집』,
　　　『판본체시조작품집』(이화문화출판사, 2021)

경기도 용인시 수지구 성복2로 86, LG빌리지 116-704
H.P : 010-5215-7653

궁체 시조 작품집

현대문 정자 · 고문 정자

2021年 6月 3日 초판 발행

저 자 샘물 홍영순

발행처 ㈜이화문화출판사
발행인 이 홍 연 · 이 선 화

등록번호 제300-2015-92호
주소 서울시 종로구 인사동길 12, 311호
전화 02-732-7091~3 (도서 주문처)
FAX 02-725-5153
홈페이지 www.makebook.net
ISBN 979-11-5547-487-7

표지디자인(화선지 염색) 샘물 홍 영 순

정가 20,000원